U0125284

龍藏寺碑

翰墨擷英 中國碑帖集珍

小嫏嬛館 編

浙江人民美術出版社

隋龍藏寺碑

明拓本　軼裹署尚

明拓本

彌次空王之道離諸

名相大人之法非有

去來斯故之喻曰子

明孫畏自在如師壁

金阿信畢竟而不毀

福羲慈之長河間

生死之大海無舩來

度既似龜毛無翅頃

飛還同兔角故逐以五

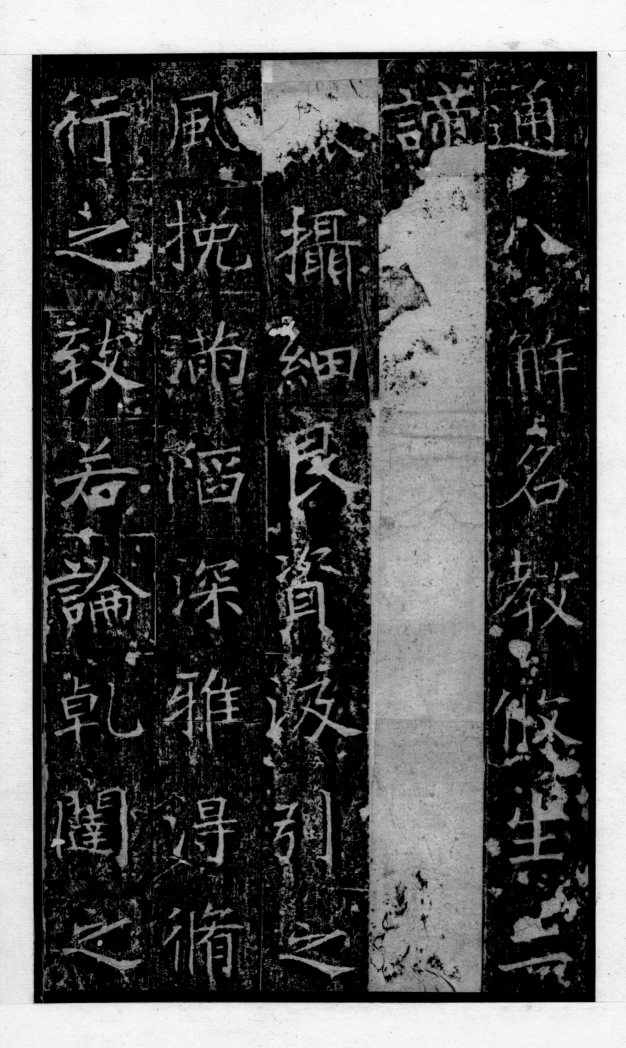

通分解名教儆俗生

諧言　　　引

以攝細民資汲引之

風挽滿陋深雅得脩

行之致若論乾闡之

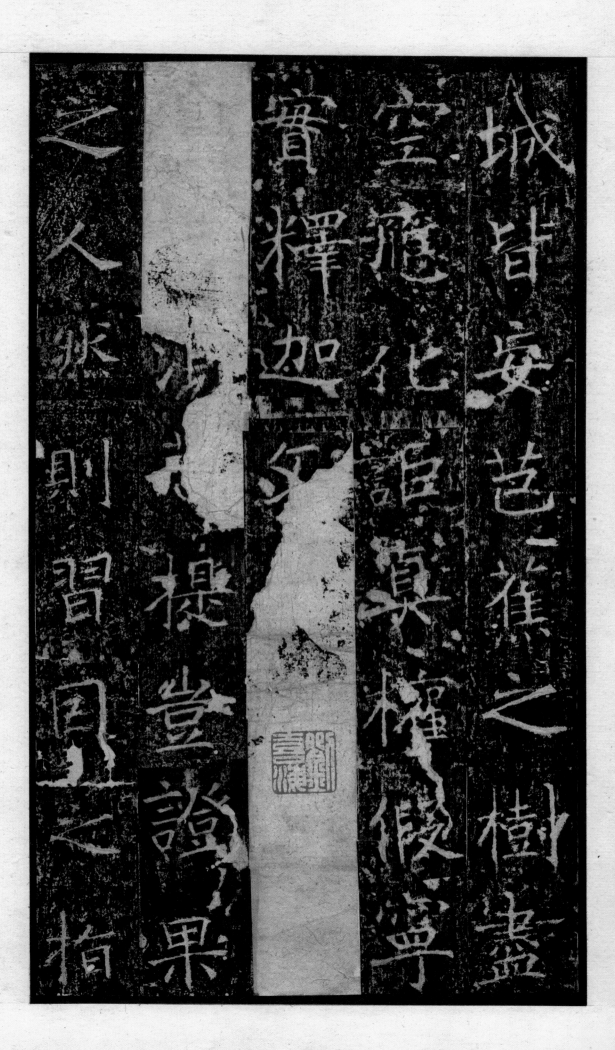

城皆妄芭蕉之樹蠱
空瘲化誰真榣假尊
寶輝加迎　褆豈諡果
之人來則曶囗之捐

遠如如安
故景影幻歸
維如如勢求
摩縈誰其道
峕誰其之
斯具其受趣
來諸歸福苦歸
岑建福苦向

剎弗盡其神通天女
之花不去故知業行
有俊劣福報有輕重
若至凡夫之与襲父
天○○与地獄詳其

論□戒佳者四魔毁聖□曰

六師謗法按戾翹之是

竅爲吞麻李園之葡

結其惡業竹棘下

善　寺　寮　亮
鼎　窗　寮　凉
穫　蓮　安　無
戟　慧　在　處
比　殿　珠　雖
臣　仙　臺　雜
　　宮　銀　綵
　　　　閣

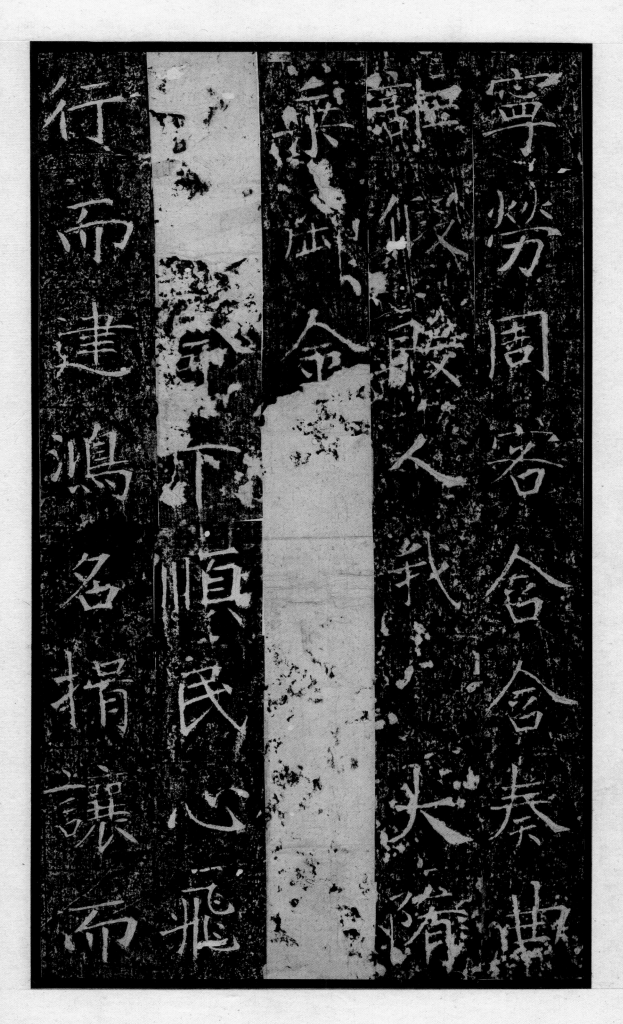

寧勞周容含含奏曲

離輕以腰人我矣隋

粲成金

王下順民心飛

行而達鴻名捐讓而

斗夫賓匪結農軒之

陣誰俯湯武之師稱

虜妾者遍始十方虐

若　　　國寶陋防昂

風之禍斯乃天啓至

聖大造區域兼慈化

俗負扆宇民昧旦興

宮終朝青嚴道嵩義

燧逐德成

與見集仳扵⋯⋯月

揉麗冷風沈壁觀書

龍負握河之紀功

治定之神奉益地之圖

扵是忠東隱茲漸南佃

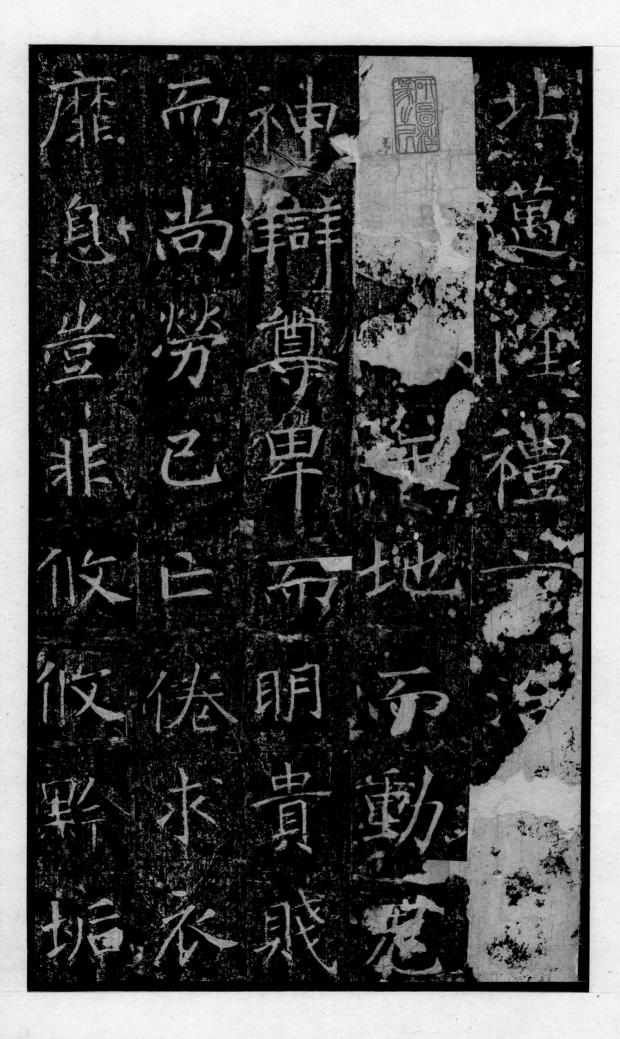

悼朼除撥 蒼生善

緾仍攤一所以金編真

字首 漸封

慈雲飛雨散慈愛之

旬形於翰墨哀戀之

情發於衿抱曰月所

昭感頼陶甄陰陽所

去皆家翔養故能津

濟宰士攸□矣天□

辦愚□□□韻聲目□

慈法雨使潤道牙燒

此爇香念薰佛慧術

第壹之果建衆勝之

幢摭既斌之斁臣官

蘭之典忍辱之錯瀚

舞者其地盡近於　廷龍藏　斂微妙　絲迦葉目連聖僧斯　安羅什有寄弘通故　亮於共縣壹直道

維　祖　帝　　　燕
靈　南　得　　　南
王　巡　寶　　泉　昔
北　至　窺　　　僊
出　高　代　　　　　　
登　邑　常　　母　水
望　而　山　　　　　
真　踐　世　　　　謠

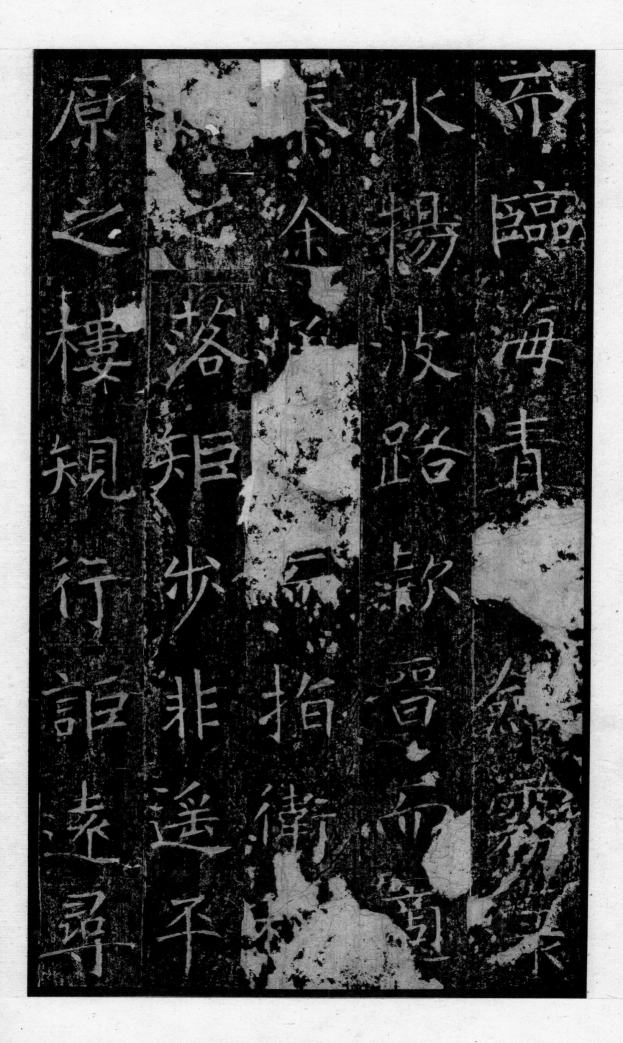

帝臨海清　綠
水揚波路歇晉　寬
徐　宗指衞　平
長　落矩步非遙
原之樓規行詮遠尋

泳避世彼亦河人迺

閑博敬艮為福撰夫

所上柱國大威公之

世兹俠持節盛府儀同三

司恒州諸軍事恒州

刺史郭國公金城王

孝僚世業重茲金

囂與逾扵許郡軍府

号為飛將朝逮稱

嶺袖諸冠冕羣

儁探嘖素隱應變知

機著義尚訓鄉之憝

立動切事勞之緒廊

廟推其傳器柱若揖

其去朴自馳傅荷荼
達遍拓懷逸
蠲復逃已遠視廣聽
貢珠之按興部賞善
戢惡徐迎之凌源州

舜　瞻　　果
州　彼　寂　斬
内　伽　隷　齋
士　籃　朱　奉
庶　　　幾　古
壹　奉　政　含
萬　　　斯　毅
人　勑　草
　　勸　劍　歸

共廣福田公羹啓

至誠凌心從名施迻

奉盡櫃筆希金翌輦

水之銅鏊朱岸之王

結瑠徹繯

二六

路逶珠重於是靈刹

霞舒寶坊雲構峥嶸

睒葛穹隆詢詭九重

壹柱之殿三休七謇

宧宫周梁剜戾奇

圖雲之黑

成地有類悲覺之談

黃金鍍楯非開句踐

之觀其內開房靜室

陰牖陽窗圓井垂蓮

歠喜之園夜漏將碣

之國崎隱天樹髮人

金沙似造安養

朱戶殖芳亦於紫埠

疎疫曰曜朋蠻

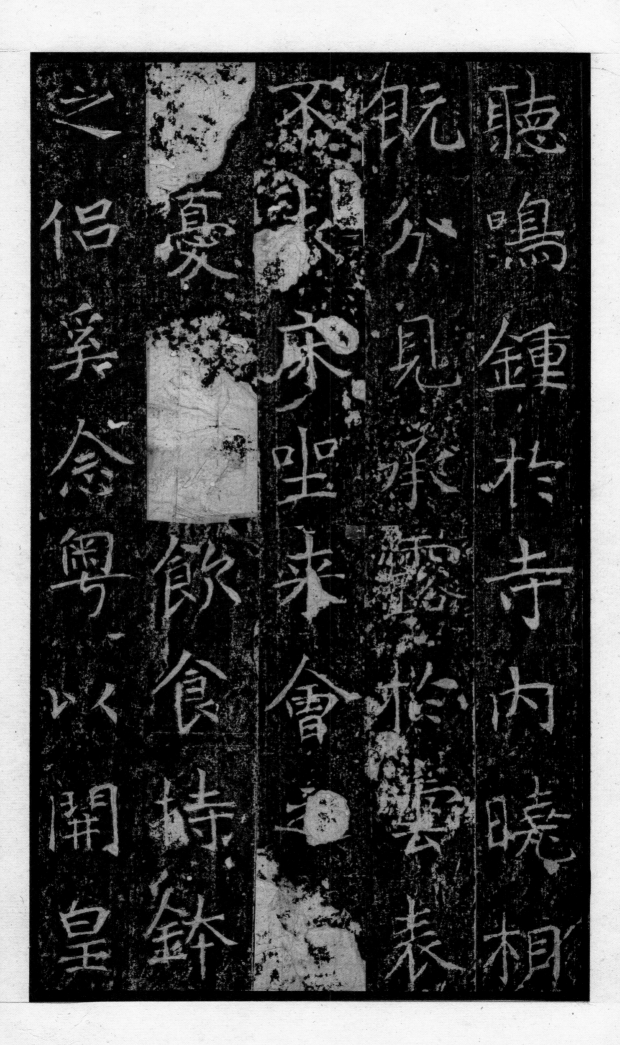

聽鳴鍾於寺內曉相
眈分見承靈於甕表
丞憂困宋坐來會
憂飲食持鉢
之侶奚念粵以開皇

六舉歲次鶉火莊嚴

粗就庶使皇隋寶種

祥與天長帝地久而

覺花鼎巘神護而兇

詞

寧　獮　誰　斯　多
　　歟　薰　文　羅
燈　我　種　不　秘
斛　皇　智　滅　藏
照　　　誰　憑　毗
法　賓　壞　於　屋
炬　弘　煩　大　覺
還　三　惚　造　道

明菩提果殉護心

樓並搆貝塔俱

營充遍世界弥漫國

城憬彼大林當途白

術於穆州后仁風逯

梦 雲 室 佛 拂
綺 電 鳳 績 金
籠 飛 兮 琚 藻
金 窗 旦 兮 兮
鏤 戶 虹 宇 繪
繚 雷 梁 攝 珠
壁 驚 瓊 纓
樹 橑 堲 奉

薰綵錦亂色舟表戍

炎顏歸霄儷飾眉

燧明室結慌幽堂啟

扇庸余尨誰

見帶風蕭瑟合煙慈

舊西臨天井非拒吾

臺川谷邑異山林育

村菽奏說及樂毅

黍鄁魯媳俗浹頴懃

能惟此夹城瓅

跋疎鍾嚮度層礡露

泫八聖四禪五通七

辯弍香恒馥法輪常

轉

開皇六年歲二月五

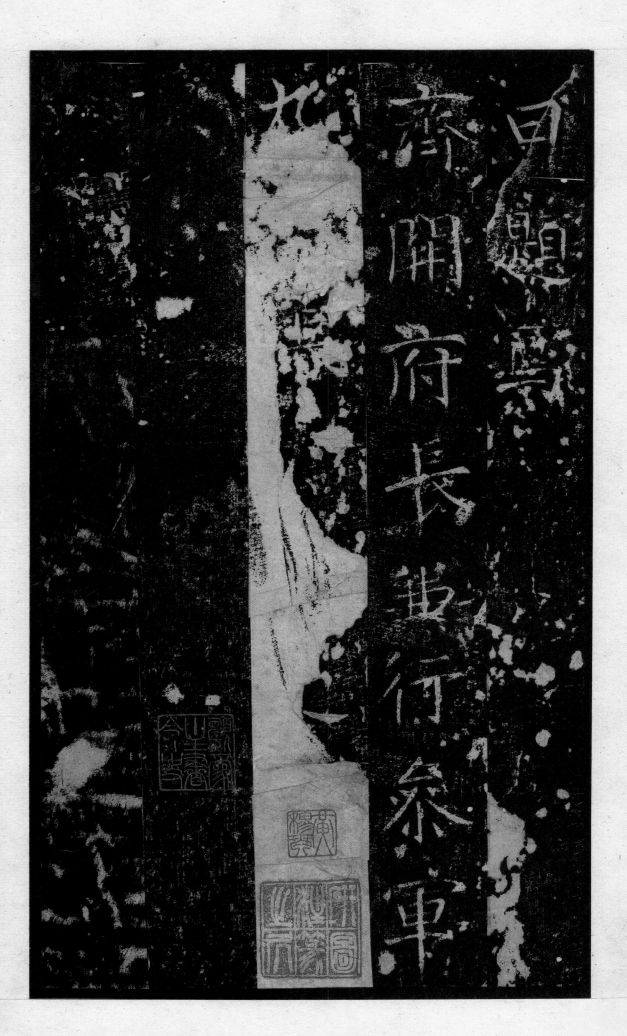

龍藏寺碑世傳明拓寥寥清初本亦難得見此劉燕庭

舊藏具諸佛字不壞較明拓雖多缺字然氈墨勻細

字口精美則多勝早本所謂名碑佳刻得良工精

拓可上追百年信非虛言六朝後虞歐前此書家

稱高妙其於平正通達中藏萬千變化溫潤寬厚

間奇正相生明窓淨几靜坐對臨偶有暗合慶悠然

神遠不二快哉 辛丑四月篑盦識

出版後記

《龍藏寺碑》刻於隋開皇六年（五八六）。碑現存於河北正定隆興寺。碑高一百五十六厘米，寬八十九厘米。碑額高四十二厘米，寬三十一厘米。碑陽正文楷書，三十行，行五十字；碑陰題名楷書，共六截，三十行，各行字數不等；碑額亦楷書，三行，行五字。

《龍藏寺碑》書法上承北碑之眾長，下啓初唐一代書風，具有承前啓後的作用。它既不同於魏晉南北朝時魏碑的粗狂雄厚和南碑的婉約韵致，也與講究程式法度的唐楷不同。此碑之書法用筆遒勁多姿，點畫瘦勁，方中見圓，結體方整，中和寬博，意韵幽遠高古。無六朝儉陋粗率的習氣，與魏碑相比，顯得更加端莊，與唐楷相比，又更加古雅而樸拙，歷來被稱爲隋代第一名碑。

清楊守敬《評碑記》云：『細玩此碑，正平沖和處似永興，婉麗遒媚處似河南，亦無信本險峭之態。』

清王澍《虛舟題跋》將此碑與唐碑遞嬗關係總結爲：『蓋天將開唐室文明之治，故其風氣漸歸於正，歐陽公謂有虞、褚之體，此實通達時變之言，非止書法小道已也。』

清康有爲在《廣藝舟雙楫》中說：『隋碑漸失古意，體多闓爽，絕少虛和高穆之風。一綫之延，惟有《龍藏》。《龍藏》統合分、隸，并《吊比干文》《鄭文公》《敬使君》《劉懿》《李仲璇》諸派，薈萃爲一，安静渾穆，骨鯁不減曲江，而風度端凝，此六朝集成之碑，非獨爲隋碑第一也。虞、褚、薛、陸，傳其遺法，唐世惟有此耳。中唐以後，斯派漸泯，後世遂無嗣音者，此則顏、柳醜惡之風敗之歟！觀此碑，真足當古今之變者矣。』

此本爲清中期拓本，紙墨精好，神采奕奕。爲清代著名金石碑帖收藏家劉喜海舊藏。

釋文

竊以空王之道，離諸名相；大人之法，非有去來。斯故將喻師子，明無畏自在如，取譬金剛，信畢竟而不毀。（是知涅槃路

遠，解脫源深。）隔愛欲之長河，間生死之大海。無船求度，既似龜毛；無翅願飛，還同兔角。故以五通八解，名教攸生；二諦

（三乘，法門斯起。）撿粗（細）攝細，良資汲引之風；挽滿陷深，雅得修行之致。若論乾闥之城皆妄，芭蕉之樹盡空，權假

寧實，釋迦文（非説法之□，須菩）提豈證果之人？然則習因之指安歸，求道之趣奚向？如幻如夢，誰其受苦；如影如響，誰其得

福。是故維摩詰具諸佛（智，燈□）之坐豈斯來；舍利弗盡其神通，天女之花不去。故知業行有優劣，福報有輕重。若至凡夫之與聖

人，天堂之與地獄，詳其（是非得失，安可）同日而論哉？往者四魔毀法，六師謗法，拔髮翹足，變象吞麻，結其惡

党，竹林之下，亡其善聚。護戒比丘，翻（同黿草。持律□□，忽）等霜蓮。慧殿仙宮，寂寥安在？珠臺銀閣，荒涼無處。離離綴

彩，寧勞周客；含含奏曲，詎假殷人。我大隋乘御金（輪，冕旒玉藻，上應天）命，下順民心，飛行而建鴻名，揖讓而升大寶。匪

結農軒之陣，誰徇湯武之師？稱臣妾者遍於十方，弗（遇蚩尤）之亂；（執玉）帛者（盡於萬）國，（無）陷防風之禍。斯乃天啓

至聖，大造區域，垂衣化俗，負扆字民。昧旦紫宮，終朝青殿。道高義燧，德盛（虞唐。五福咸臻，）眾覩畢集。低卭（出）月，

搖蕙含風。沉璧觀書，龍負握河之紀；功成治定，神奉益地之圖。於是東暨西漸，南徂北邁，隆禮言洽。（至樂雲和。感）天地

而動鬼神，辯尊卑而明貴賤。而尚勞已亡倦，求衣靡息。豈非攸攸黔（首），垢障未除；擾擾蒼生，蓋纏仍擁。所以金編寶字，首

（牒編）言，滿封盈函，雲飛雨散。慈愛之旨，形於翰墨，哀殷之情，發於衿抱。日月所照，咸賴陶甄；陰陽所生，皆蒙鞠養。故

能津濟率土，救（護溥）天…（協）獎愚迷，扶導聾瞽。澍茲法雨，使潤道牙。燒此戒香，令薰佛慧。修第壹之果，建最勝之幢，

拯既滅之文，匡以墜之典。忍辱之鎧，滿（於清都，微妙之）臺，充於赤縣。豈直道安、羅什，有寄弘通。故亦迦葉、目連，

僧斯在。龍藏寺者，其地蓋近於燕南，昔伯珪取其謠言，□京易水，母恤往而得寶，窺代常山。世祖南旋，至高邑而踐祚，靈王北

出，登望臺而臨海。青（山）斂霧，淥水揚波。路款晉而適秦，途（通□而）指衛。（相如）之落，矩步非遙；平原之樓，規行詎

遠。尋沑避世，彼亦河人。幽閑博敞，良爲福地。太師、上柱國、大威公之世子，使持節、（左）武衛將（軍）、上開府儀同三

司、恒州諸軍事、恒州刺史、鄂國公、金城王孝仙，世業重於金、張，器識逾於許、郭，軍府號爲飛將，朝廷稱（爲虎）臣，領袖

諸□，冠冕群俊，探賾索隱，應變知機，著義尚訓御之勤，立勛功事勞之績，廊廟推其偉器，柱石揖其大材。自馳傳莅蕃，建旟
（作牧），招懷□逸，躅復逃亡。遠視廣聽，賈琮之按冀部；徐邈之處涼州。異軫齊奔，古今一致。下車未幾，（善）
政斯歸。瞻彼伽籃，（事□）草創。□奉敕勸獎，州內士庶，壹萬人等，共廣福田。公爰啟至誠，虔心徒石。施逾奉蓋，檀等布
金。竭黑水之銅，磬赤岸之玉，結琉璃之寶（綱），飾纓珞之珍臺。於是靈剎霞舒，寶坊雲構；崢嶸膠葛，穹隆譎詭。其內閑房
靜室，陰牖陽窗，圓井垂蓮，方疏度日。曜明當（於）朱戶，殖芳卉於紫墀。（地映）金沙，似游安養之國；蒼隱天樹，疑入歡喜
之園。夜漏將竭，聽鳴鍾於寺內；曉相既分，見承露於雲表。不求床坐，來會之（眾何）憂；（□然）飲食，持鉢之侶奚念。粵以
開皇六年，歲次鶉火，莊嚴粗就，庶使皇隋寶祚，與天長而地久，種覺花臺，將神護而鬼（衛，乃爲）詞曰：
多羅秘藏，毗尼覺道，斯文不滅，憑於大造。誰薰種智，誰壞煩惱，猗歟我皇，實弘三寶。慧燈翻照，法炬還明。菩提果殖
（救）護心（生。香）樓并構，貝塔俱營。充遍世界，彌滿國城。憬彼大林，當途向術。於穆州後，仁風遐拂。金粟施僧，珠纓奉
佛。結瑤葺宇，構瓊起室。鳳（甍概）日，虹梁入雲。電飛窗戶，雷驚橑棼。綺籠金鏤，縹壁椒薰。緹錦亂色，丹素成文。仿佛雪
宮，依稀月殿。明室結愧，幽堂啟扇。（卧）虎未（視，絟）龍誰見。帶風蕭瑟，含烟蔥蒨。西臨天井，北拒吾臺。川谷苞異，山
林育材。蘇秦說反，樂毅奔來。鄒魯愧俗，汝潁慚能。惟此大城，（瑰異所）踐。疏鍾嚮度，層磬露法。八聖四禪，五通七辯。戒
香恒馥，法輪常轉。開皇六年十二月五日題寫。齊開府長兼行參軍九（門張公禮之□）。

竹庵

二〇二一年一月

圖書在版編目（ＣＩＰ）數據

龍藏寺碑 / 小嬭孋館編. —— 杭州：浙江人民美術
出版社, 2022.10
　（中國碑帖集珍）
　ISBN 978-7-5340-8054-8

　Ⅰ.①龍… Ⅱ.①小… Ⅲ.①楷書—碑帖—中國—隋
代 Ⅳ.①J292.24

中國版本圖書館CIP數據核字（2021）第053282號

策　　劃　蒙　中　傅笛揚
責任編輯　姚　露　楊海平
責任校對　张利偉
責任印製　陳柏榮

龍藏寺碑
（中國碑帖集珍）

小嬭孋館 編

出版發行　浙江人民美術出版社
　　　　　（杭州市體育場路347號）
經　　銷　全國各地新華書店
製　　版　浙江新華圖文製作有限公司
印　　刷　浙江海虹彩色印務有限公司
版　　次　2022年10月第1版
印　　次　2022年10月第1次印刷
開　　本　787mm×1092mm　1/12
印　　張　4
字　　數　30千字
書　　號　ISBN 978-7-5340-8054-8
定　　價　38.00圓